U0029684

NARA

4

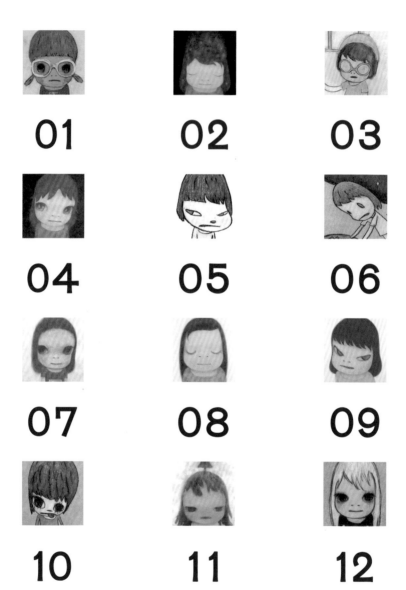

01

02

03

04

05

06

07

08

09

10

11

12

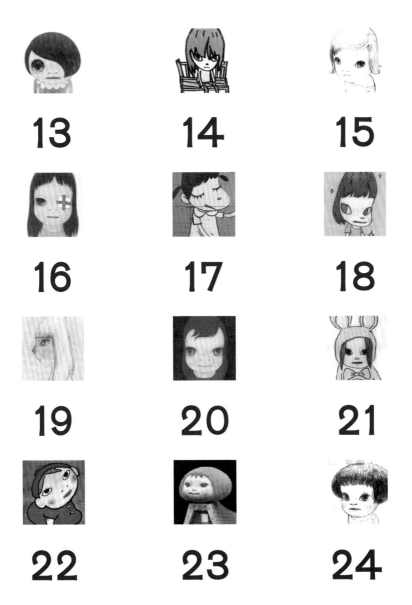

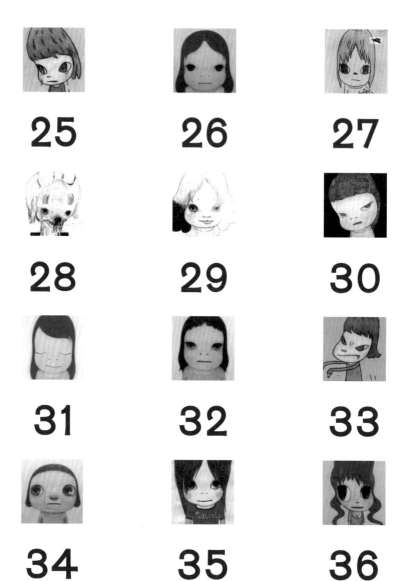

25

26

27

28

29

30

31

32

33

34

35

36

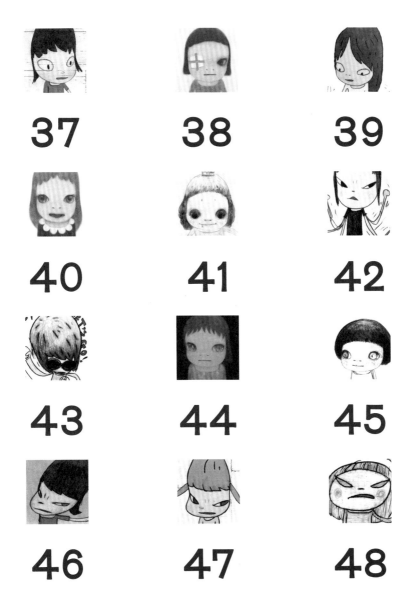

37

38

39

40

41

42

43

44

45

46

47

48

GIR

LS

01

· 旅程在繼續

小小的野心與大大的希望

抱在胸口

微微的反抗中

是極其得意的表情

沒有這回事啦

雖然是這麼回嘴的

但你說你知道

這趟旅程的終點

繪畫交響曲的樂聲響起

永遠都是最高潮

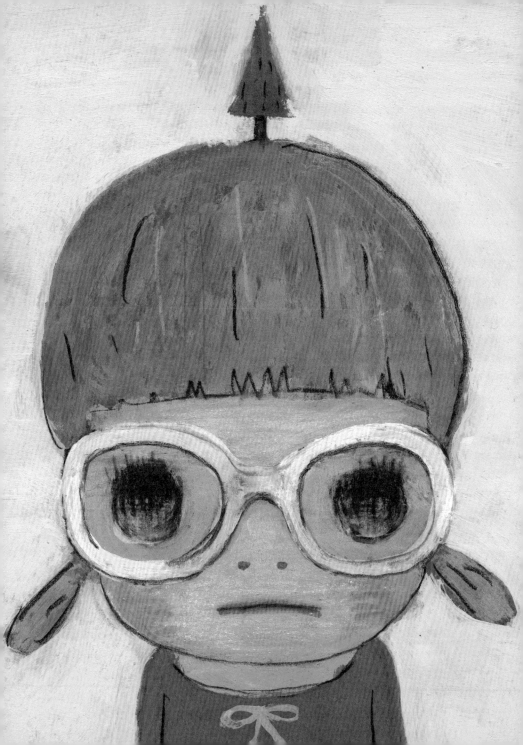

連笑聲也很嘹亮
因為那些屬於我的東西

心裡喀啦喀啦乾枯了　濕度是０％
乾涸的泉水裡
有一顆想像的淚滴被吸進去

來到如此遙遠的地方
已經回不去了

即使如此還是跌跌撞撞地
邁步向前
尋找綠洲　旅程是否還會繼續？

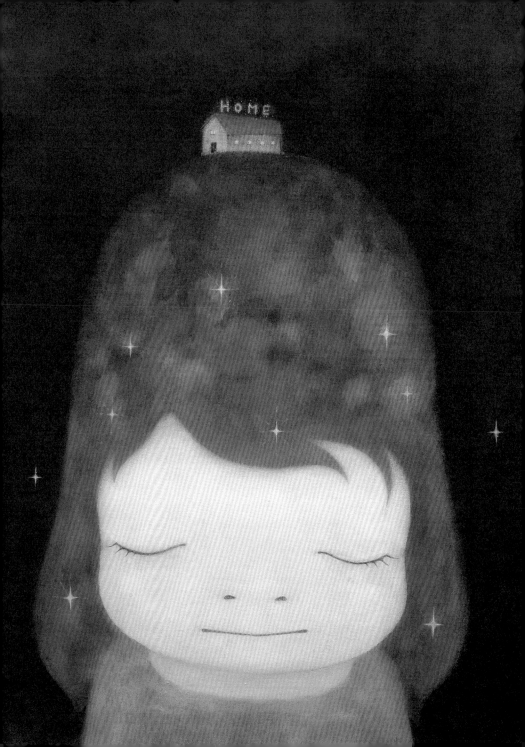

02

・HOME

星星在夜空閃爍　遠遠地不知誰在吹著口哨
如果緩緩閉上眼　就是通往過去的旅途

那時　我還是個孩子

冬日　吐著白色氣息
夏日　背上流著汗水
臉頰總是紅通通的

如今我變成大人　安靜想念家鄉

安靜想念著　在山丘上的家

回家的路在記憶中搖搖晃晃

03

・工作室

在美術學校工作室的你

正在畫畫

憂慮著好多事情　正在畫畫

有時是天才　撐大鼻孔拼命奮鬥

有時是凡才　滿臉通紅難為情地笑

有時被稱讚　得意忘形

有時被看扁　怒髮衝冠

儘管如此你還是繼續畫畫

就算風敲打著玻璃窗

就算門背後有人在呼喚

你擠身在窄小的空間

正在畫畫

有時歡笑　有時哭泣　還是在畫畫

把定時炸彈設好時間

靜靜地靜靜地倒數

你的笑臉你的淚

你的天才你的平凡

全都即將結束

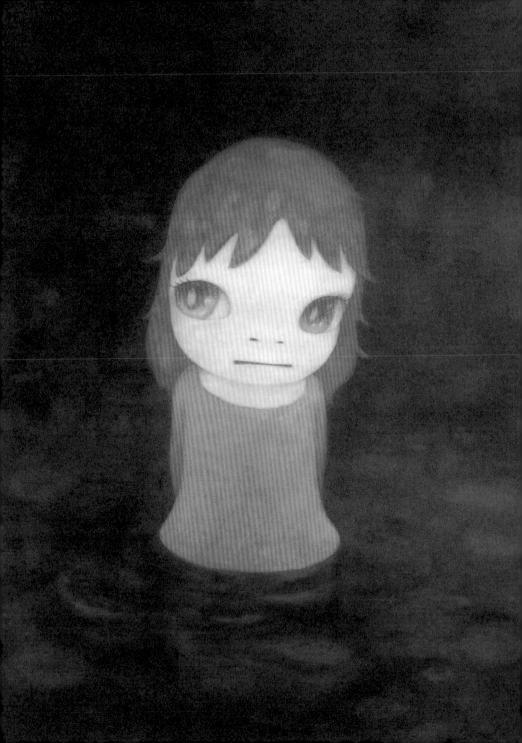

04

・酸雨

酸溜溜的雨落下
落在群山與大海
落在街道與森林

魚兒露出討厭的表情
花兒露出討厭的表情

寧靜的雨落著

那尊了不起的銅像！
仰之彌高的雄偉銅像！
雨水的痕跡正靜靜地侵蝕著！

我們撐著傘漫步

你說下雨好討厭
你說下雨很美

我們撐著傘漫步

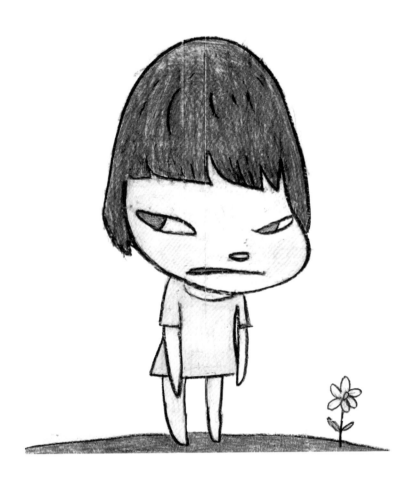

05

雖然沒有地圖
但是眼前有條路
雖然不知有誰走過
但是眼前有條路

歷史上的偉人們
也許曾經路過
也可能是平庸的人們留下的足跡

我想走向荒野

但是要走多久

荒野才會在那裡等我

書本和朋友和電話還有 e-mail……

到底是太過幸福還是不幸……

總覺得耳邊彷彿聽見

聖經上的句子

使我也不窮也不富

只供給我所需要的飲食

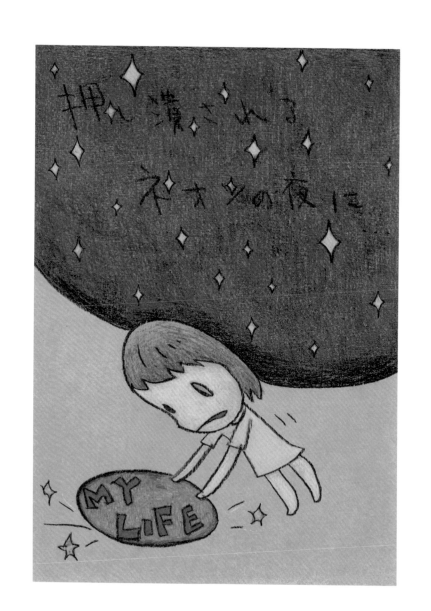

06

· 無題

口哨吹不好的夜晚

不知名的遠方傳來寂靜的聲響

星星彷彿要被壓碎的夜晚

傳來玻璃破裂的聲響

月亮　跑去哪　躲起來了

清晨　還沒有　要降臨

在身體被黑夜溶解前

穿過陰暗潮濕的森林

宛如躲避洪水的動物

我逃往不知名的地方

街上的燈光　看得見嗎

清晨　還沒有　要降臨

07

· **Eve of Destruction**

這幅畫名為〈**Eve of Destruction**〉
是越南籠罩在戰火之際，
P. F. Sloan 所作的歌曲。
當時由 **Barry McGuire**
唱紅了這首歌。
日文歌名好像是〈沒有明天的世界〉？

唱得很有味道的 **Barry McGuire**
雖然很棒，

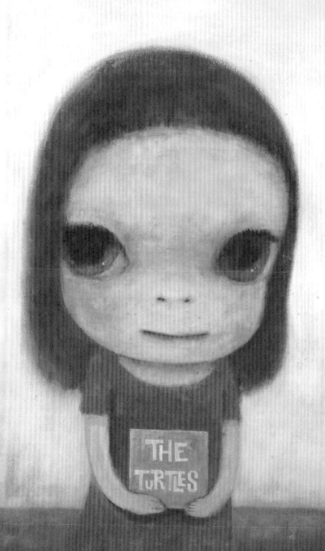

但我卻更喜歡民謠搖滾風格的編曲
由 The Tittles 所翻唱的版本。
對歌曲意思一知半解，
只聽音樂便興奮雀躍的少年。

唱盤轉啊轉不停，
不知不覺越戰結束了。

然而，這個地球上的槍砲聲
卻不曾停歇。
在某處總有人開槍，
有人被擊中，一個個哀嚎著倒地。

如今在我的工作室裡，
這首歌再度響起。
比過去那段日子發出更巨大的聲音。

PS. P. F. Sloan 至今仍將這首歌詞用於
自然保護運動中，繼續傳唱。

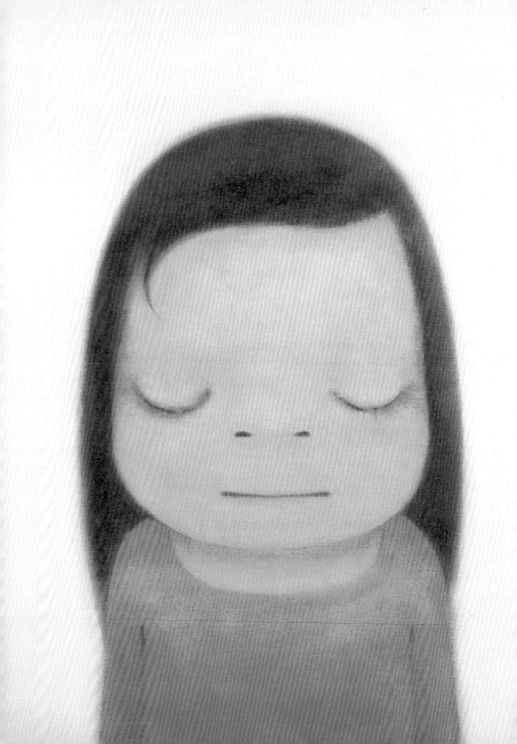

08

・永遠

有沒有盡頭這回事呢

屬於你的道路是否會繼續下去

映入眼簾的那些只是轉瞬之間嗎

其實很單純

其實很簡單

眼淚的泉水並沒有乾涸

只是瞳孔擴大了而已

如果把箭射向你的心

那搖搖欲墜的淚珠

是否就會抵達世界的盡頭呢

09

・SAYON

SAYON的家被森林圍繞著
很安靜還有許多動物住在裡面
夜晚的星星非常美

有一天
有人從遙遠的地方來到這裡
那人在SAYON家旁邊
蓋起房子就離開了

隔了一陣子他們全家都搬了過來

隔壁家剛搬來的孩子

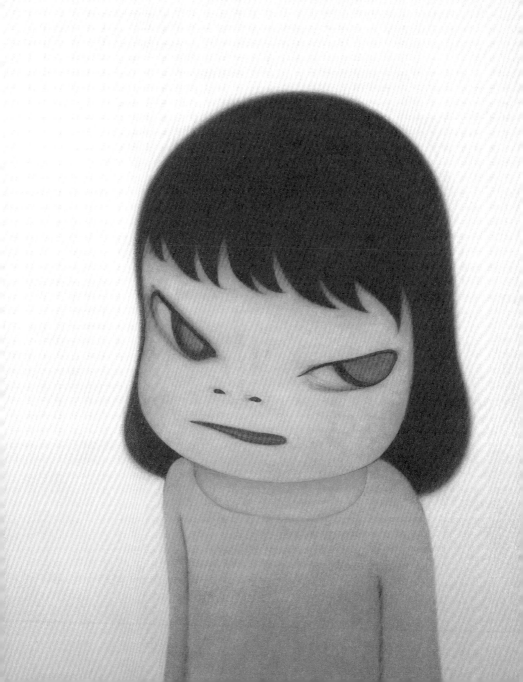

擁有好多好多
糖果和書本還有玩具

和隔壁家的孩子做朋友
他知道好多好多遊戲

SAYON 玩得好高興

漸漸的房子一間一間蓋起來
好多人定居下來形成了村莊
小朋友很快就打成一片玩在一起
小小的村子裡每個孩子都笑著在玩耍
儘管有時會吵架
多半還是感情很好地一起玩

然後經過許多年
SAYON變成了大人
長大後的SAYON
住在很大很大的城市

離開了村莊到大城市裡討生活

每當夜晚降臨
SAYON總是會想起
回憶只有自己與家人住在一起的日子
回憶和鄰居的孩子
一起玩的各種遊戲

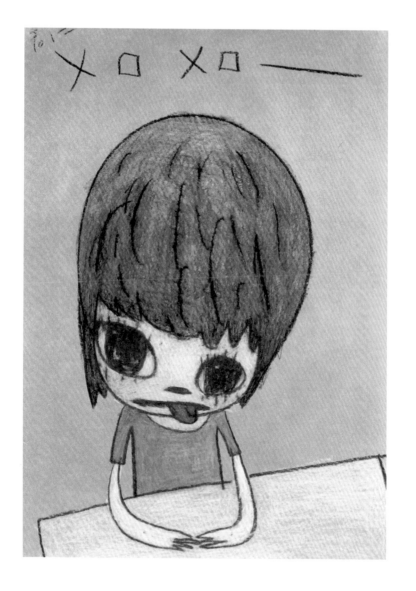

10

・今日夕陽依舊近黃昏

今日的太陽

也將沉沒在西邊的天空

就算一事無成

依舊會近黃昏

雖然試圖振作

卻不是件容易的事

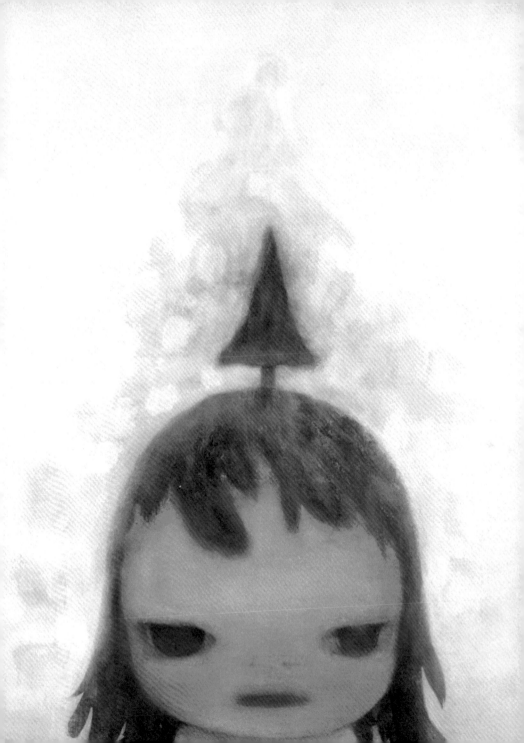

11

・Under the tree

山丘上面　有一棵大樹

朝日昇起　創造出樹的影子

像日晷似的　影子在轉動

夕陽把影子拉得長長的

今天也是個好天氣呢

明天也這樣就好了

你安靜地想著

12

· 從冬日的窗邊眺望

坍塌的背景下是漫天飛舞的細雪
若遠眺可見壯觀的敗北宣言者的行進隊伍

在逐漸敗壞的視網膜上
燈光轉暗開始了單人房的日子
遠去的歡呼聲來自少見多怪的鸚鵡們

虛張聲勢嘶吼的那些傢伙顏面盡失
全部駁回當成廢棄物處理喲

灰燼與細雪中單色調的敢死隊
逐漸被黑暗的陰影吸了進去

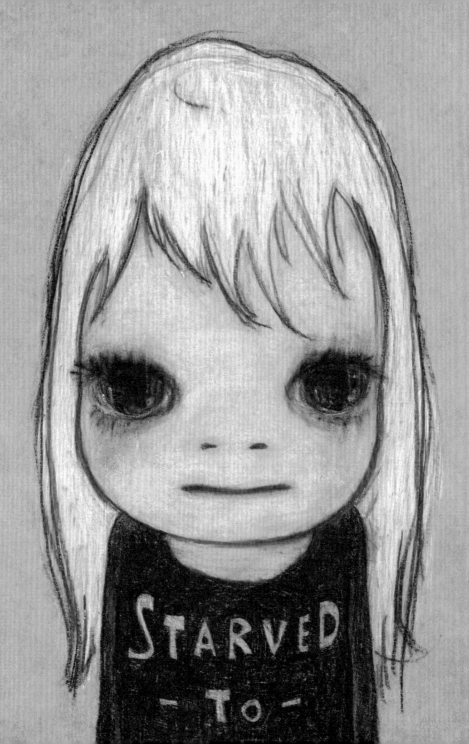

13

· 無題

小小的房裡
小小的燈泡下
小小的桌子上
小小的咖啡杯

杯子的內側貼著時間
就算說了什麼也不會有回答

小小房間上方　是夜裡閃爍的星星家族
在天空旅行的季風

打開窗吧　仰望夜空吧
吸進新鮮的風吧

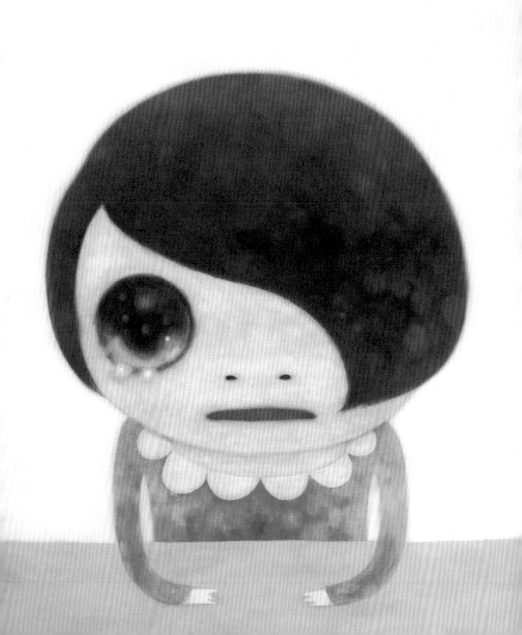

14

・安靜的霧夜

被埋藏在砂裡
曾經巨大的帝國
沒有跟任何人約好
卻一直在夜空閃爍的群星
從久遠到幾乎神智不清的從前
時間轉啊轉

流星的一瞬是我的一生
朝霧迷濛的黎明
是從昨日渡來的扁舟

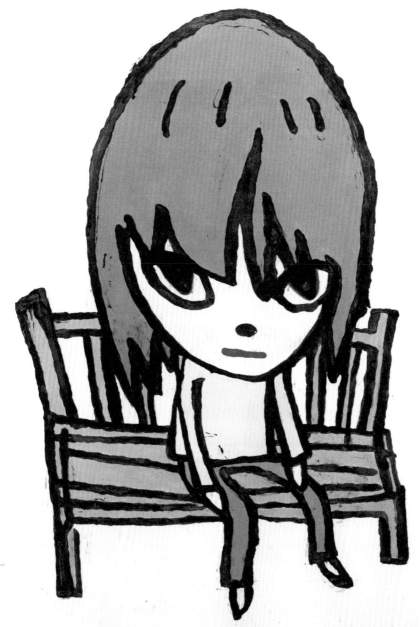

渡船人總是笑笑的

他是白鬍鬚的仙人吧

其實並沒有想要從此處往哪裡去

甚至連自己的影子都看不清

只有只有將耳朵豎起

凝神細看

只見朦朧的霧

在明天到來之前

我要在此忘記所有的一切

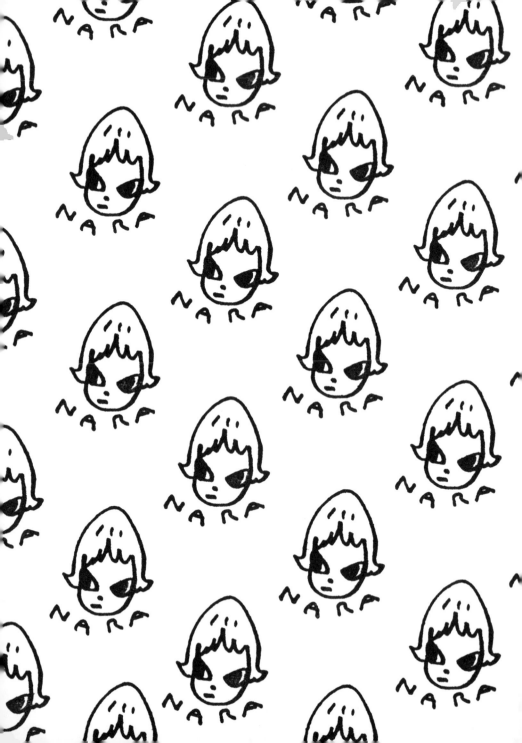

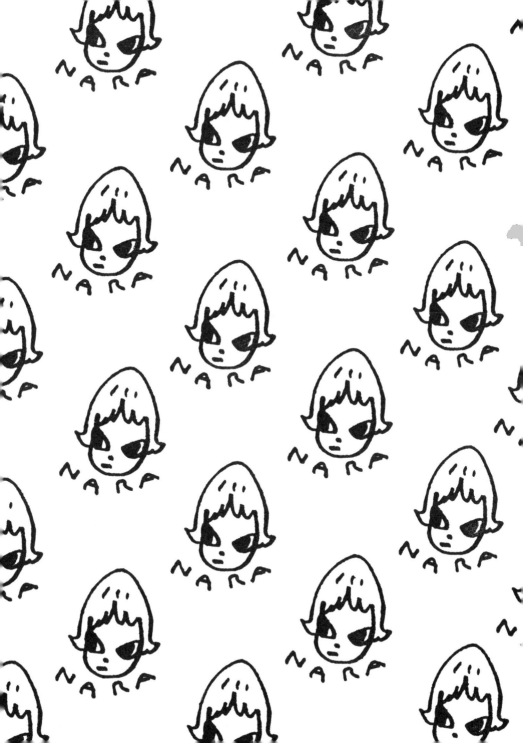

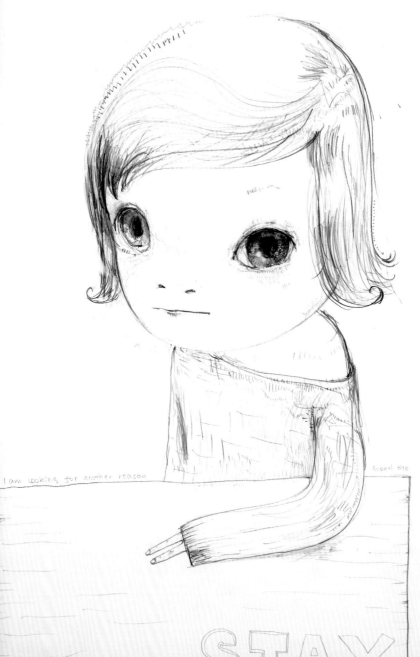

I am looking for another reason

Good BYE

STAY Cool

15

· 最後的夜晚

沒有任何期盼

如果你

有什麼願望

要是能夠

實現就好了

16

· 月夜裡在森林相遇

眼眸深處閃耀的光彩
照亮了過去與未來

我宛如自甘墮落般地站著

眼眸深處是祕密的小房間
絕對不可以碰到門把

我慢慢向後退

眼眸的深處是入夜的森林
把心打開就完了

我流著淚飛奔離去

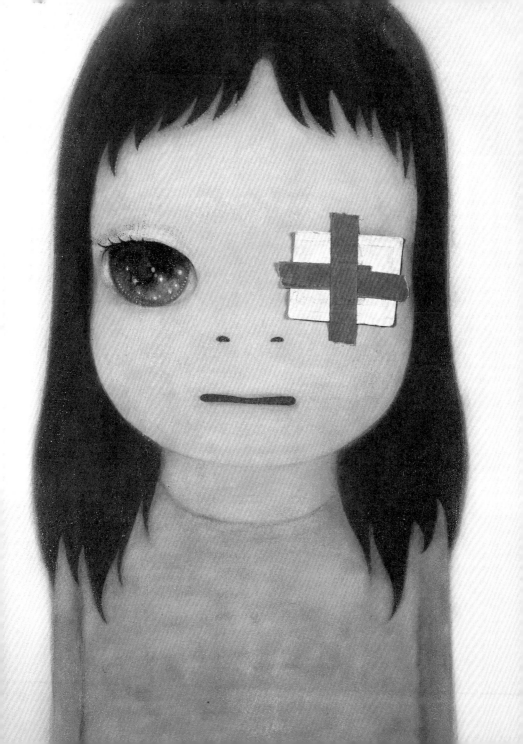

17

・各不相同的團圓夜

小學裡的班級花圃變成菜園
種了蘿蔔和白菜
可是就像收割過後一樣
只有菜葉散落

冬天的夕照角度很低而且很微弱吧
德國雲杉的影子淡淡的被拉長

入夜了會變冷喔
然後不知從哪兒傳來小狗的叫聲
好寂寞好寂寞地對著遠方哀嚎著

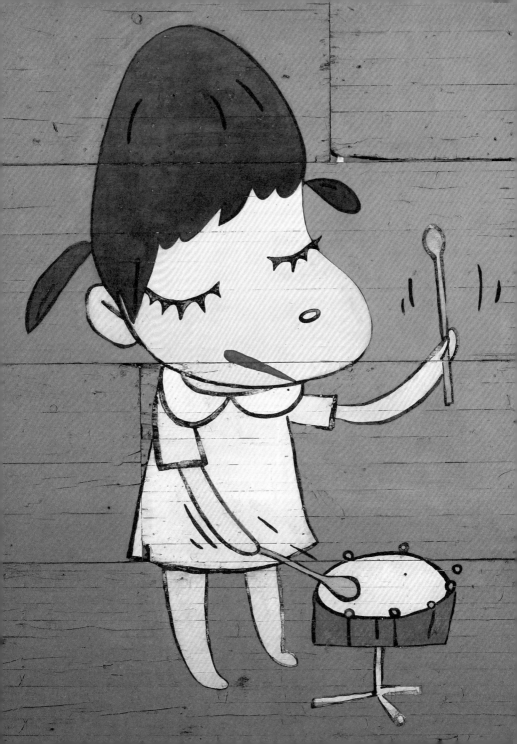

但是家裡好溫暖
貓咪在暖桌底睡著了
香香甜甜地睡著了

人們都與家人團圓了
今晚肯定會吃火鍋吧
蘿蔔和白菜都被放進鍋裡了

但小學裡的班級菜園
菜葉們可能在舉行喪禮吧

貓咪香香甜甜地睡著了
可以聽到不知從哪傳來小狗遠吠聲啊

18

・在柏油路下
　睡著的小石子們
　思念著陽光與星星的燦爛

我在產業道路的散步途中驀然佇立
轉啊轉地轉了一圈放眼望去沒看到任何人啊

像根電線桿似的直立不動
我和我的影子在玩互瞪比賽看誰先認輸

風從山的那邊吹過來
毫不在意我就吹了過來

儘管如此我仍然抬起下巴站得直直的
閉起雙眼仰望天空

我要感受陽光

我的影子慢慢拉長到大街上
我的身體慢慢被吸進山裡

然後就算天黑了我依然在此
儘管身體和影子都不知跑去了哪裡

我要感受星星的燦爛

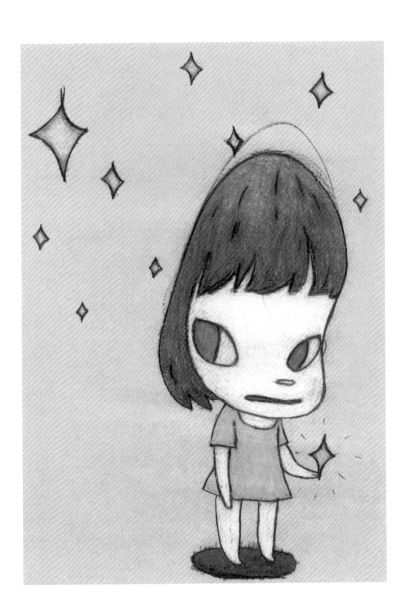

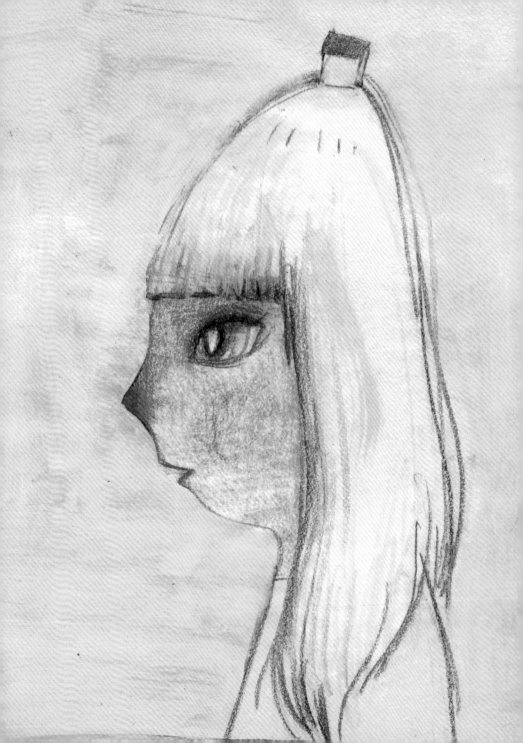

19

· 北國的春假

在離春天還很遠的村子角落

雪的結晶以美麗的形狀殘存著

那裡還是孩子們的遊樂場

好好玩的冬季遊樂場

村子的彼岸春風吹著

當新鮮泥土氣息飄散開來

把孩子們的鼻子逗得顫抖起來

迎著春天邁開腳步

最後一絲冰雪的碎片

會在誰也不注意的情況下溶解吧

總覺得好悲傷呀

變得有點寂寞啊

20

・寂寞暗夜的夢

回神過來躺在陌生的荒原
身體呈大字形仰望著

兩個眼睛映照著夜晚的星空
是既不熱也不冷的夜晚

不知哪兒來的水湧進
周遭都淹水了

陌生的星座把我包圍
不知何時已漂浮在海上

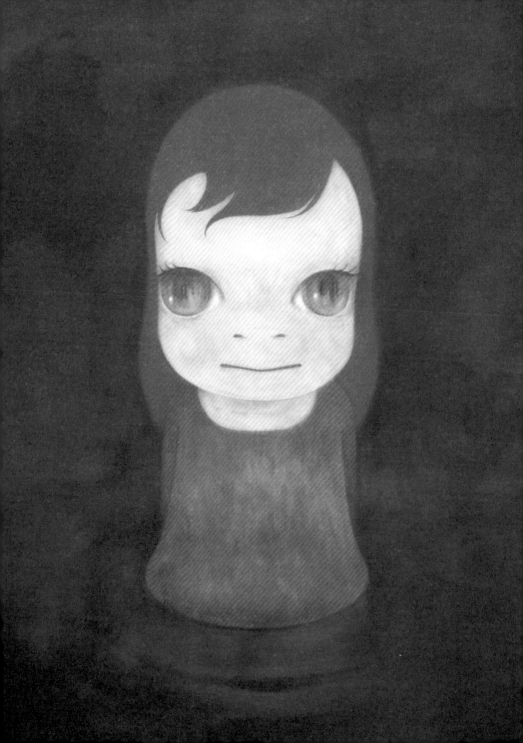

我是個大人還是孩子呢
是老人還是嬰兒
是人類還是動物

媽媽　爸爸
哥哥　姊姊
弟弟　妹妹們呀

如果我漂流到某個小島上
會寫信給大家哦
我會很努力寫的

21

· 神吃剩的

腦海裡的幻燈片大會
放映出過去被遺忘的記憶
意想不到那些剎那的連續
記憶的波濤不停息流洩而去

我看不見未來
和過去緊緊相依
孤單地又哭又笑
這樣的自己表情很滑稽吧

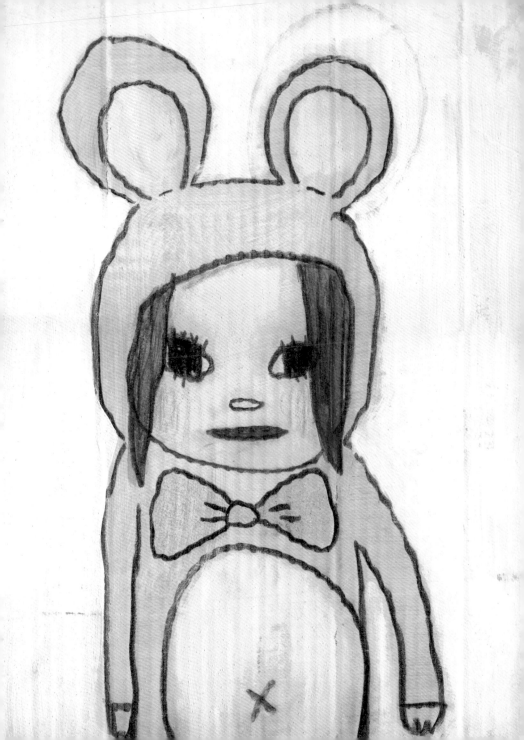

絕對不會放映的光景
應該被烙印在兩眼深處的光景
那是什麼完全不清楚
在霧的另一頭甚至也沒有雲霞

我記憶中的稜線
與對面的山緊緊相連
就算越過山頭到遙遠的彼方
也會緊緊相連

只有神吃剩的回憶
閃動著微弱光芒
能見的僅只於此

22

· 紅色月亮

從腳尖延伸到黑森林的另一頭
影子是我最美好的分身
恐怖世界的看門人吹著口哨
對著夜空閃爍的星星叫賣
夜晚來臨了我們開始吧
喵喵叫的貓咪輪唱有點可愛
在對面山上
浮現了大大的紅色月娘
是誰同時用弓箭瞄準
吠叫的是順從的看門犬們
不過烏鴉的孩子們
已經兩眼閉得緊緊的正在做夢吧

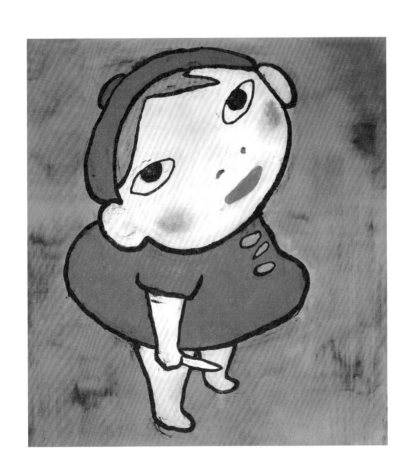

23

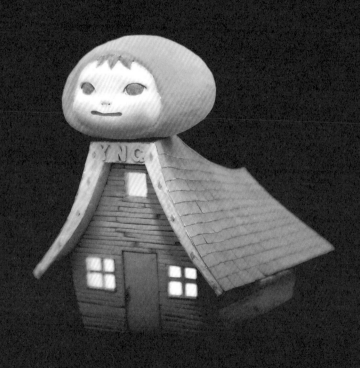

・月娘

山的那頭是夕陽滿天
你正找尋著今夜的去處

夜霧中朦朦朧朧的你
森林的動物們沉睡著

閃閃星光映照在海上
跑船的人們抬頭仰望

到底大約在多久以前
數不清的記憶伴隨幾許時光流逝
宇宙地圖記載了回憶的地點

繼續旅程卻好怕寂寞
在小屋上有著稍作歇息的月亮

24

· 孤單

腦子裡不知誰在吹著喇叭

小狗從頭裡面穿過去

從沉睡中清醒

在陌生的房間裡

窗外是清爽的晴天

最棒的散步好天氣

雖然一個人影也看不見

總之無論如何都得出門

正要開門時

卻被上了鎖

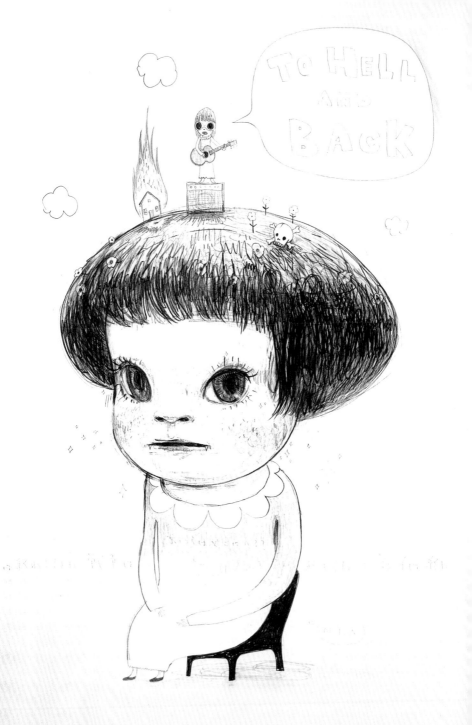

果然窗子也打不開嗎

揮動椅子打碎玻璃窗
粉碎的玻璃屑四處飛舞散射著陽光
我輕巧地往外跳下去

不知為何腳碰不到地面
即使試著划動手腳
周圍便成了黑暗的宇宙
我就像斷了線的風箏

就這樣就這樣不停地漂泊

25

・冰的世界

北國的冷雨打在我身上

像隻被遺棄的小狗有氣無力地走著

濕透的身體變得越來越沉重

眼前的風景越來越朦朧

如果停下來望著腳尖

眼淚就慢慢被小水災般的雨水吸進去

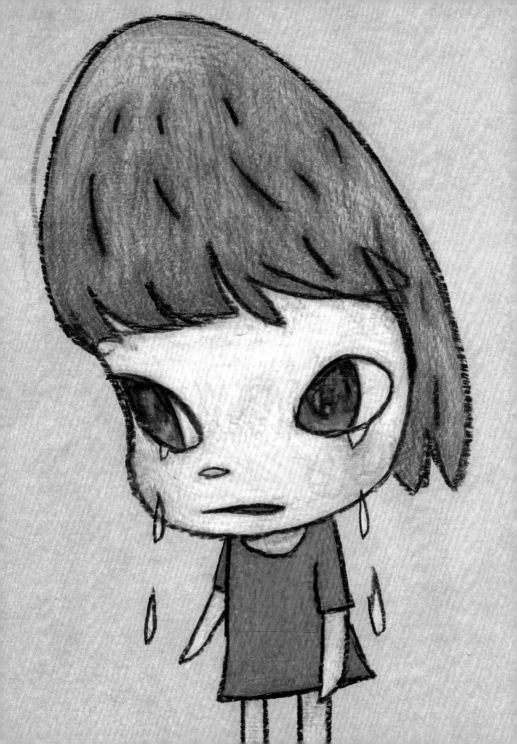

雨後一定有彩虹

溫柔的風緩緩拂過

一切將會讓人心情變得很好

真是個無可救藥的樂觀主義者啊

才這麼想的最後

雨水在瞬間變成冰雹

隆隆作響的同時世界開始凍結

冰的世界讓時間停止了

在逐漸稀薄的意識中

最後所想的事情是

到底是想告訴我什麼

26

・所謂看不見就是
　沒有試著去看見

或者看見的
是完全不同的東西吧
這必定是沒有試著去了解吧

在看得見
與看不見之間
橫跨著某種很重要的事
像生活在海底的貝殼般那樣呼吸

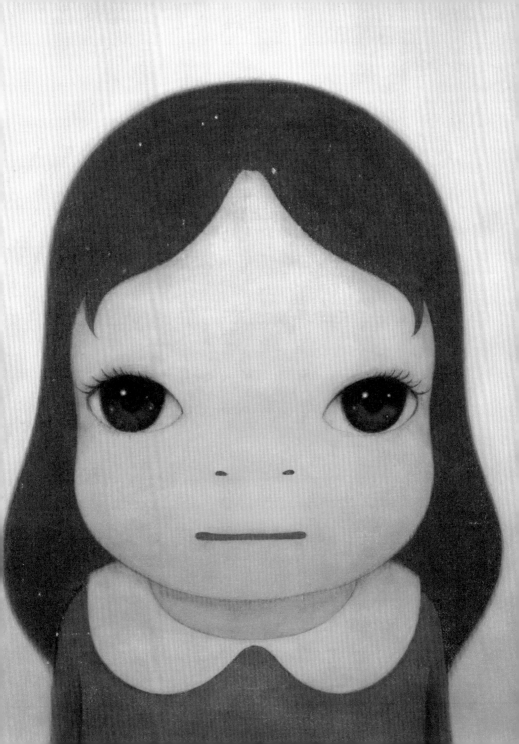

緩慢地打開
很久很久以前記憶的箱子
閉上眼用耳朵傾聽
會感到朦朧的氣息
輕飄飄地靠近

在眼瞼深處看見了什麼？
又聽到了什麼聲音？

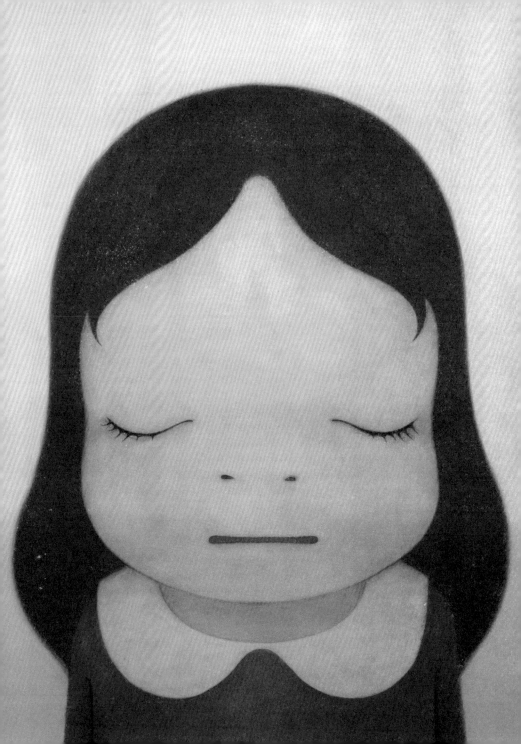

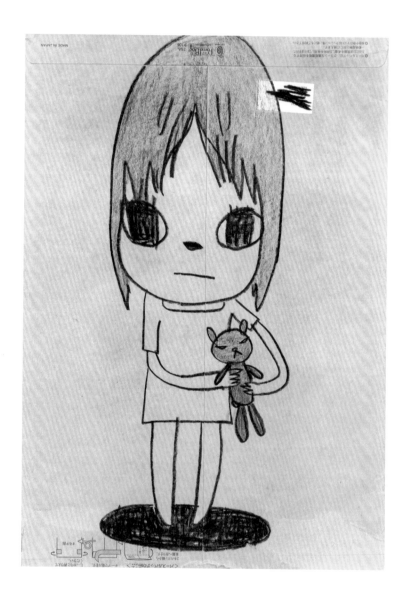

27

・TO HELL AND BACK

昨日我所愛的人們
耳裡所聽到的
可不是七彩重疊
眾神的笑聲哦

害羞似的
開心似的歡樂似的
那種氣氛
這裡應該都沒有吧

從宛如地獄的所在
那個女孩回來了

就算這裡

不是什麼樂園

但是可以回去的地方

也只有這裡了

像是厭倦明天會來臨

在此歡笑嬉戲

日子若能這樣過有多好啊

從宛如地獄的所在

那個女孩回來了

就算這裡

不是什麼樂園

但也沒有其它去處

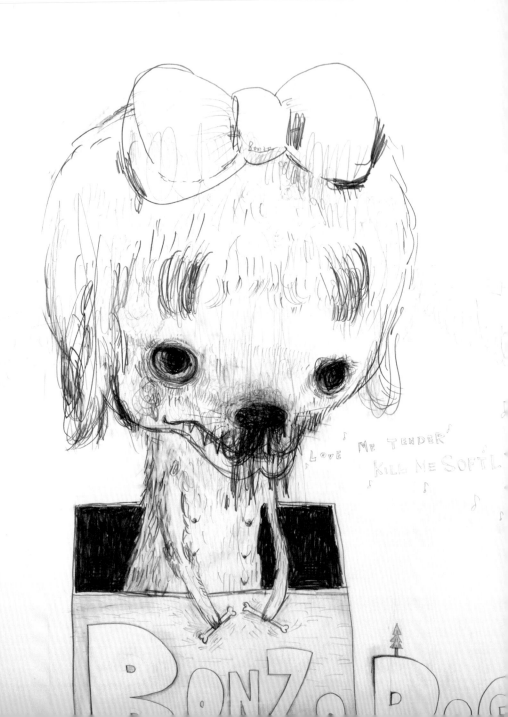

LOVE ME TENDER
KILL ME SOFTLY

BONZO DOG

28

遠方銅鈸的敲打聲

慢慢地與沉重的太鼓重疊在一起

安靜地歌曲開始了

我用迴旋踢把雨滴蹴落

在這條路上銷聲匿跡

獨自望著天空發笑

已經不知身在何處

從夢的上方飛來的頭疼大隊

機師是

找不到工作的失業者

既不會玩也不懂得搏鬥

我要一腳踢飛

這些和大家不一樣的羊群

不過現在心情很好

笑聲被雨後的天空

吸了進去

我覺得自己應該沒問題

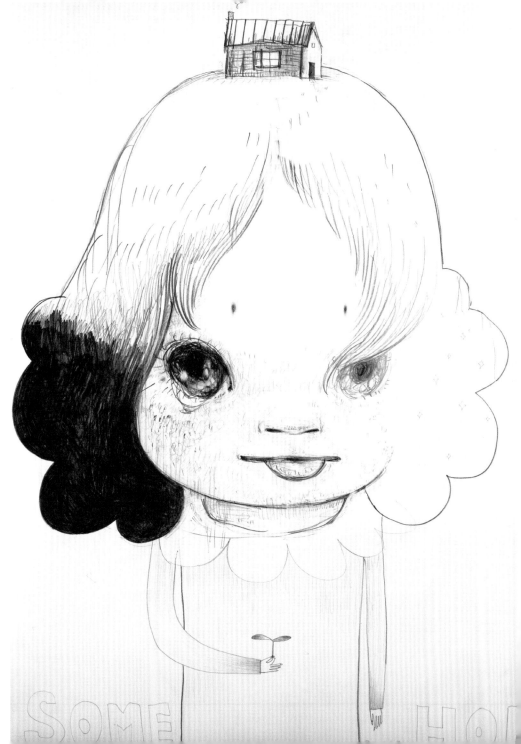

29

・戰鬥機

在荒野的那一邊
距離你的帝國還很遙遠

我自己也是
光要守在這裡已精疲力竭

抬頭看看這狹窄的天空
已被戰鬥機獨佔的轟炸聲隆隆

雨一直下
蟲子為了躲雨都過來了
並不是在尋找什麼東西
逃離雨天而走來的步兵軍團

無論你我終須一死

不知是誰曾這麼說呢

在漆黑的夜裡拿石頭互擲

彼此傷害的我跟你

沉重激烈的大雨擊中屋頂發出爆炸聲響

所有的噪音在耳裡

鏗鏗鏘鏘響著

把四面牆壁塗上滿滿的白

回過神時已身在沒有出口的房間

「咦？為什麼，

我來到這個地方？」

「算了，感覺還不算差啦」
「不過還是要找一下出口吧」
「要找到可以逃向明天的道路吧」

就算沉默明天依舊會到來呀

無論有沒有必要守在此處
你就是不肯跨越荒野來這裡

只有只有雨下個不停
穿過淺灰色的雲層
戰鬥機飛走了

30

· 潛水艇

按下啟動鈕
徬徨地往海底深處前進

從這一站到那一站
小小的摩斯信號機

迎向漆黑的綢緞帷幕
徬徨地前往沒有聲音的世界

持續發佈的信號
如實被送出去了嗎

是否連歌曲都快遺忘的深海魚
也能收得到

再忍耐一下下
才會到無人的車站

「翅膀啊！　那是巴黎的燈火呀！」

想這麼說說看
沒有翅膀的潛水艇卻在黑暗中笑了起來

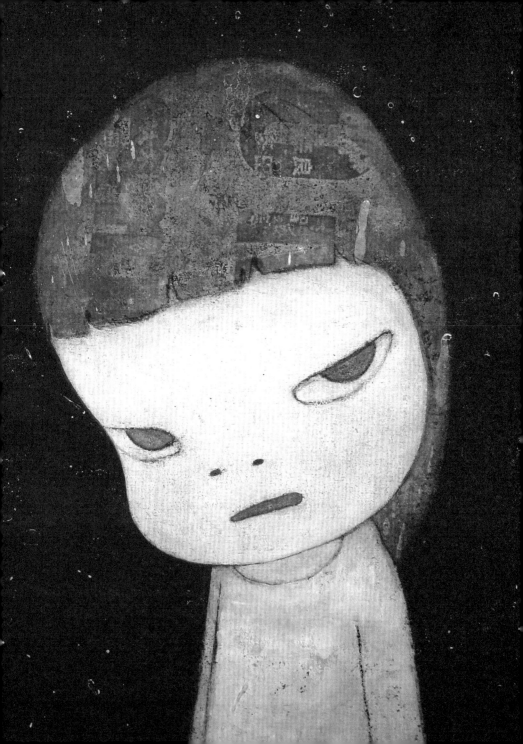

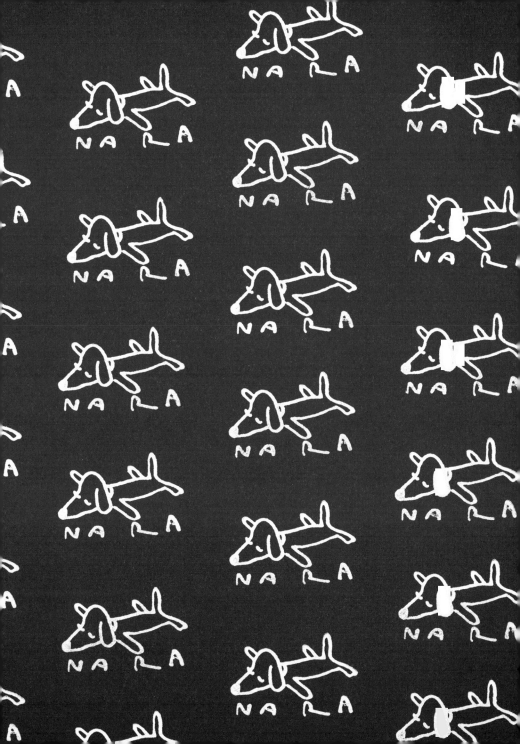

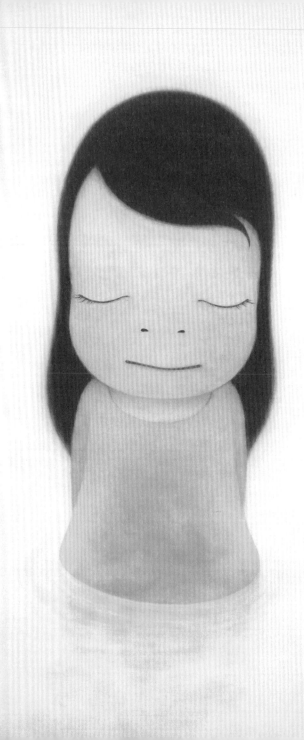

31

· 燈台

我的朋友　你還站在那裏嗎？
我的朋友　還不覺得想睡嗎？
無論什麼時候啊　大家都會問東問西
然後啊　你都不想回答哪

遠遠那邊　誰的手在揮舞
遠遠那邊　誰在呼喚
墜落到地獄的　是昨日
端坐等待的　是明天

我的朋友　難為情似的對我笑笑嘛
我的朋友　眼睛閉起來好好睡吧

32

・防空洞（維也納）

在公園的裡面
有個混凝土蓋的防空洞

連瘦巴巴的小狗
現在也不願轉頭看一下

從遙遠的宇宙俯瞰
那個人到底是……

用沉重陰暗的混凝土
好像可以把憂鬱的心情擊敗

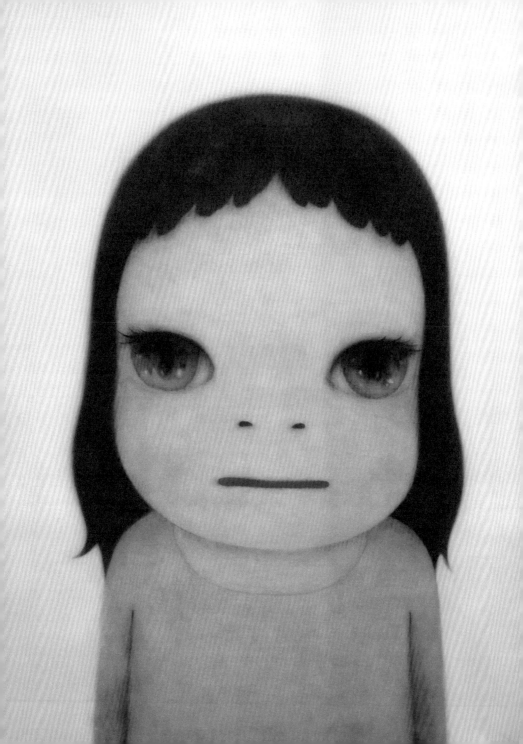

天空染上了不安
藍天變成骨碌碌旋轉的淡灰色

在歷史課本裡排排站的活字們
那些沒有心的文字們⋯⋯

目不斜視的狂奔過嗎
為這世界得以永遠而奔走了嗎

多年前的記憶宛如昨日的記憶
永遠的記憶這回事誰也不知道

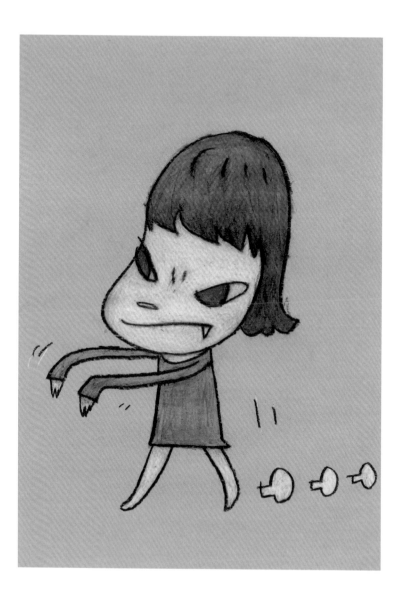

33

・2008年4月30日

我到底想要往哪裡去

到底有著什麼樣的意志

在散發著淡淡甜香的春霧裡

消失在濃霧的碼頭前端

邊確認著腳步邊前進

現在是幾點鐘了呢

是清晨還是傍晚
總之就是那樣的天光

我乘上一條小船

不知名的樂器發出聲響

雖然不知道這是哪裡
但我一定要去比這更遠的地方

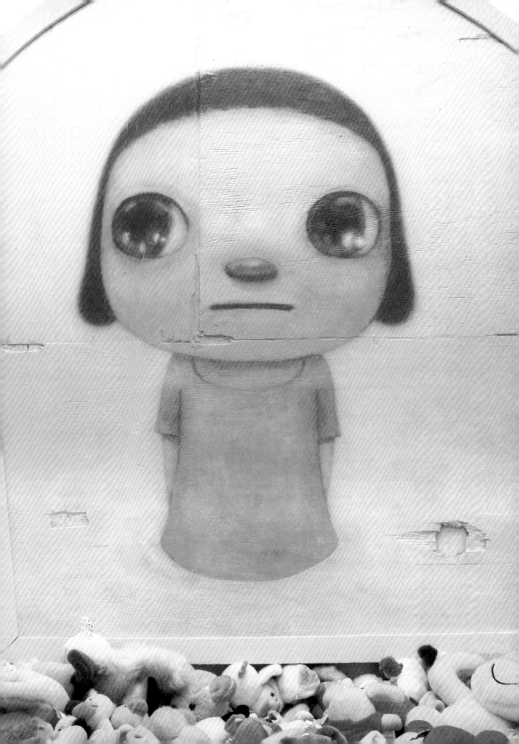

34

·2008年3月11日

寂寞的小鳥
在房間裡

總是待在房間裡
足不出戶
說著一些讓人
搞不懂的話語

有時會把耳朵
貼在牆壁上
對於外面的世界
還是會有些在乎

35

·２００８年３月４日

初次到國外旅行距今已是28年前，
在剛滿20歲那時候。
向一天只有＄10生活的背包客致意，
我到了歐洲旅行。
第一次親眼看見的名畫與寺院，
在青年旅館
與好多國家的年輕人相遇。

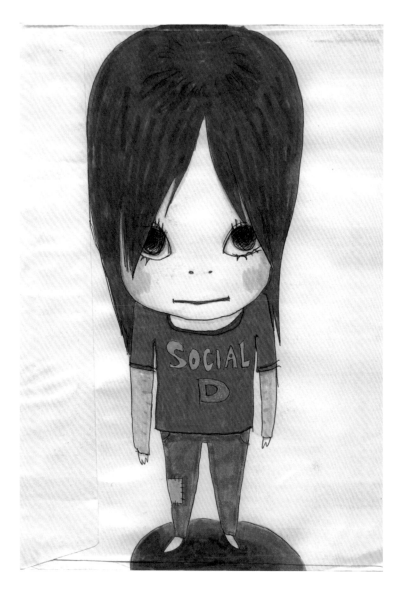

歐洲講起來簡單，

但是有多種不同的民族在一起生活，

每個國家與城市都有自己的個性，

３個月的旅行對一個２０歲的

年輕人來說絕對不算長，

那些我看在眼裡的

還有進入心裡的所有

都很自然地吸收了。

無論是很重要抑或是無關緊要的那些，

總之就是全部⋯⋯

如今在寫這段文章的我，

已經48歲了，

20歲旅行時縈繞的東西

我曾試著尋找

卻什麼也找不著。

是不是在好幾次的搬家期間

掉到哪裡去了，

或許一臉不在乎的

把它們都丟了。

也或許仍沉睡在還沒有開箱的

哪個箱子的某處，

因為不會刻意去找，

唯一能確定的就是

感興趣的絕不是那個東西的本身。

因為，

直到現在我還會想起那段日子⋯⋯

沒錯，除了那趟旅行，

連逝去的時間

也是旅行啊。

旅行，雖然應該是可以延續到未來的東西，

但所有的旅行本身

應該都正擋住過去吧！

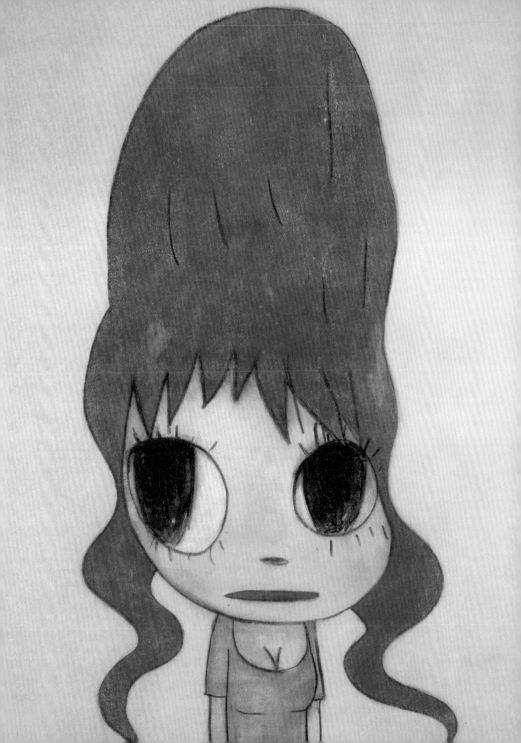

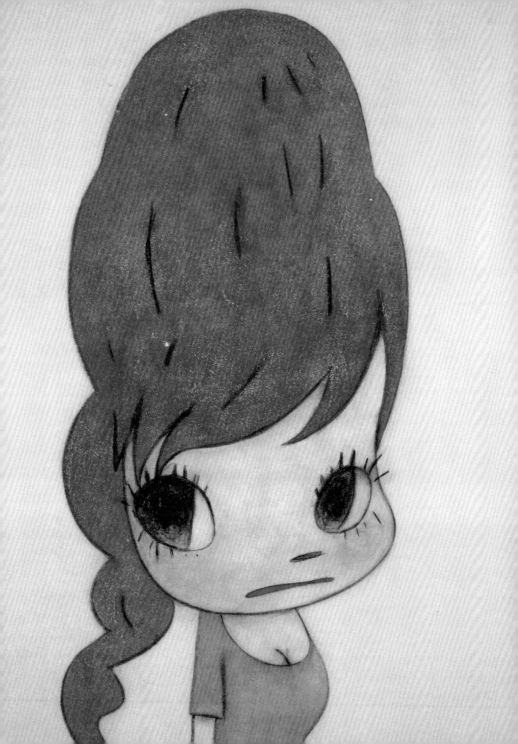

36

・２００８年２月１４日

從山腳　　從稜線
想像力　　一個大跳躍籠罩天空

一個人玩遊戲　　寒假的午後
在空無一人的家裡　　我在二樓的窗前

輕盈穿透　　玻璃窗
我的靈魂　　像風箏在天上飛舞
俯瞰街道　　尋找那女孩的家

天空澄澈　　晴朗無垠
下雪的荒野閃耀著　　銀色光芒

不戴上太陽眼鏡好刺眼哪

37

・2008年2月1日

對擁有目的的人
與沒有目的的人
「結果」這件事
有著完全不同的意義。

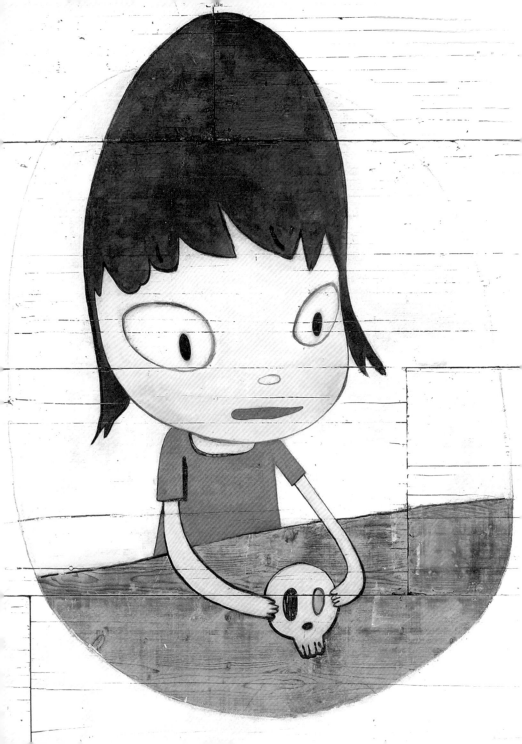

38

・子葉大使２００７

居住在陽光

照不到的後巷

有種被用得舊舊的感覺

從來沒有

被任何人出言問候

甚至連煩惱這件事都快淡忘

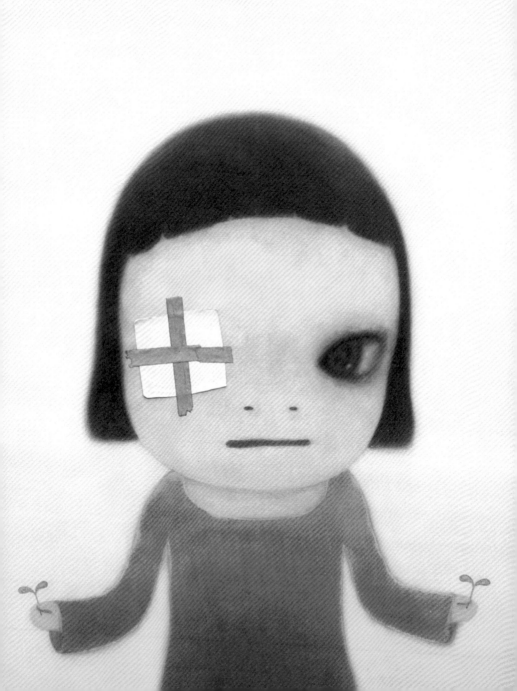

你的心是這樣子的嗎？
我的心是這樣的啊

儘管如此我的雙手
還是捧著子葉
從現在起要走到街上
尋找陽光照得到的地方
把子葉種在那兒
如果這樣你會願意為我澆澆水嗎？

39

· 從你窗前
 是否能看見我的前來？

到底塞了什麼東西　我搞不清楚
口袋　鼓鼓的膨脹起來
勉強　把兩手硬插進去
我筆直地　走向你

你的房間　被漆黑的陰影控制了
超級憂鬱　完全沒有力氣
可是　正義的夥伴在等著
一直在等著　被敲開心門

其實也沒有　做過什麼約定

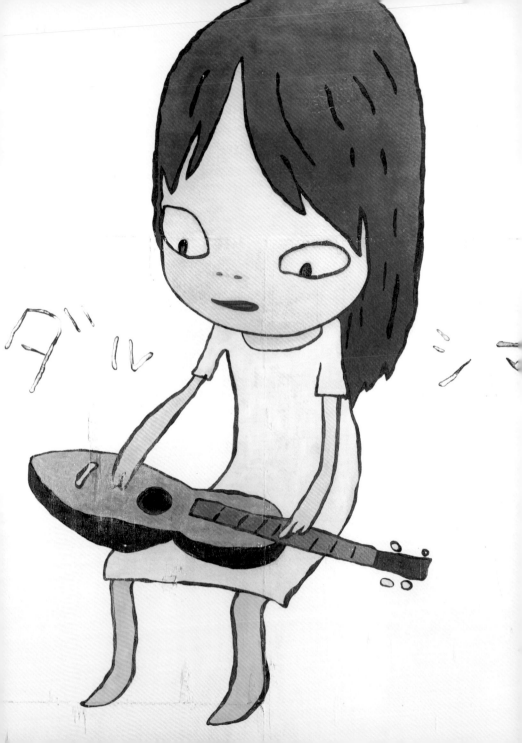

故作姿態　我登場了

頭頂是晴天　朝陽燦爛

背對著太陽　夢想的英雄

口袋裡　是鼓鼓的英雄夢

腳打開　自以為是的站在那裡

是帥氣還是難看　會讓人想笑吧

吶　擦擦口水出門吧

吶　洗把臉整理好頭髮

兩手　插進口袋裡

就好像　奧茲國的孩子王

兩腳　交互著邁步

像水黽一樣　向前走

我就是你　而你就是我

是帥氣還是難看　會讓人想笑吧

40

・2008年1月5日

揭開窗簾就是夜世界
細雪在黑暗中
溜溜地飛舞

玻璃窗另一邊的夜世界
小小結晶的芭蕾伶娜們

當最後一個人
把舞都跳完
夜空中有著數不清的星星

雪的結晶
也許是從星星那裡降臨的吧

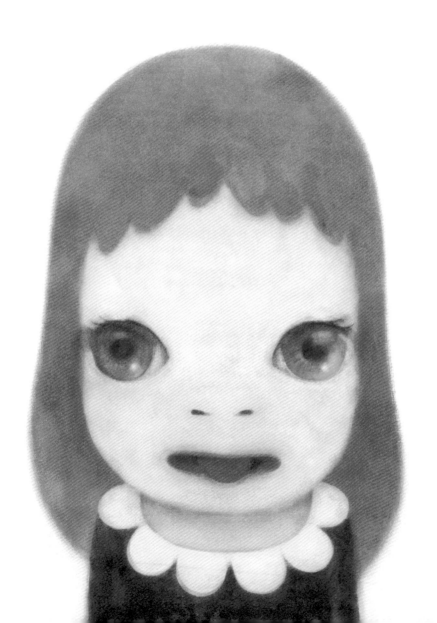

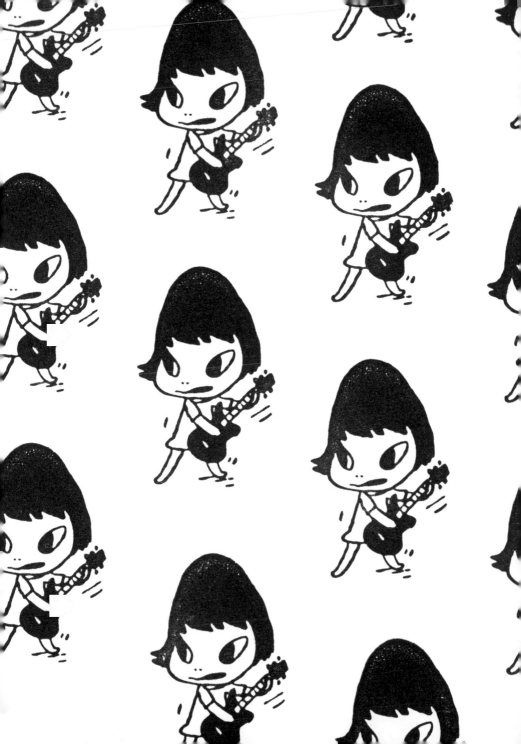

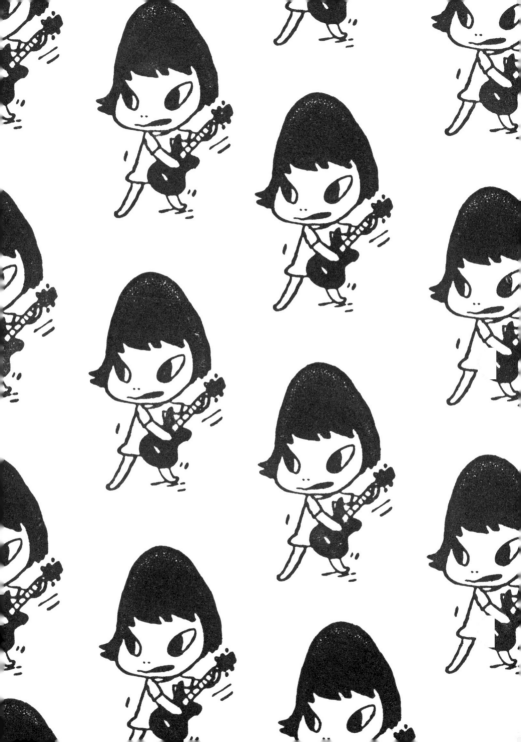

41

・無題

舔舔鉛筆芯以後
大口舔完以後

按下遙控器的 PLAY 鍵以後
倒數計時照舊在房間響起以後

1，2，3，4！

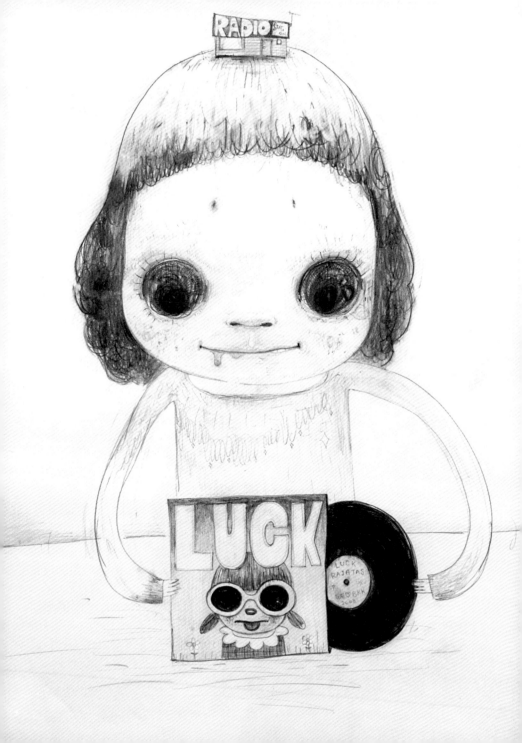

就算要畫什麼完全沒有頭緒

總之先在書桌前準備吧

看不看得清楚無所謂

像要把頭塞進時間的空隙裡那樣

把鉛筆押到紙張上

左手和右手就算不握手

還是會緊緊相繫的啊

42

畫著畫著就 31 日了。

雖然有點心力交瘁了，還要畫！
一想到明天說不定就死去，
現在就要畫！
不用煩惱，總是不斷決定會畫下去！

有時候，突然胸口一陣酸楚
眼淚就快落下。
手會顫抖起來。
不過，這樣子也不壞。
因為是感動的證據啊。

而且，自言自語得好厲害呀……
跟看不見的誰聊起天來。

我的精神還很好喔～～～～！
應該說，現在，情緒高昂！
眼淚流出來了。我，有這麼單純嗎？

一定可以在天亮以前畫完八成！
沒錯～這次真的，一定會這樣！

繼續保持敏銳！

啊～～～已經天亮了……
畫到八成了嗎？？？？
還是沒有啊？？？

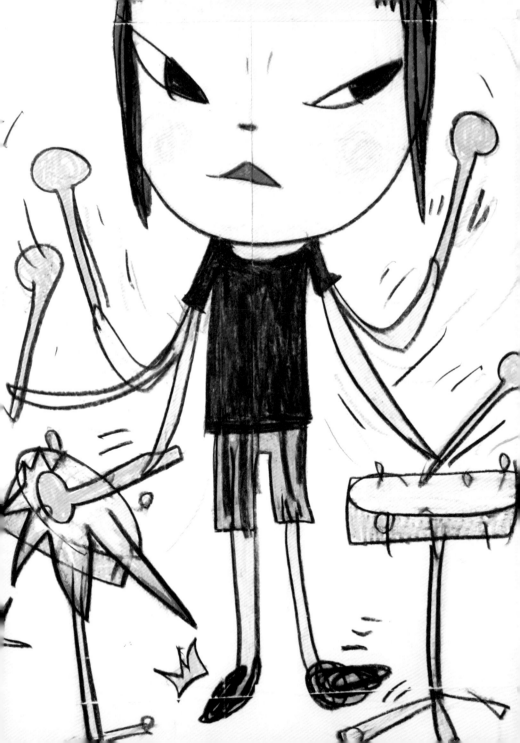

這些都無所謂啦！
現在去睡覺，
起床以後再畫就好！

這次要很冷靜，
慢慢地下手。
狠下心，
改變眼睛的位置。
按照目前的階段
雖然也可以就這麼完成，
但不再挑戰一下怎麼行！

今天也要拚到天亮！

43

・2007年8月30日

人終歸一死。
正因如此，怎麼活很重要。
看能不能滿足無悔地死去。

我可不要帶著悔恨
就那樣死掉哦！

雖然沒喝酒
ROCK YOU！興奮。
起身走動，
但有時瞬間便冷靜下來回到創作。

我永遠都不會忘記昨日！

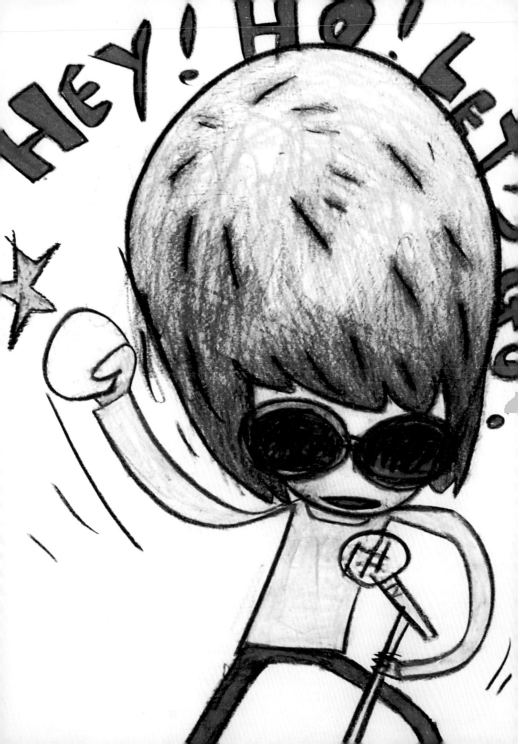

44

・2007年8月29日

從昨日到今日，
我稍微去了一趟小旅行。
追尋自我之旅？
不對，應該是趟讓自己得以誠實的旅行。
為了確認自我的旅行。

再這麼下去，
是個就快要不行的自己。

如今有99％覺得已經沒問題！

一定要好好感謝　我的繆思女神！

講了幾百萬遍還要說　「謝謝你！」

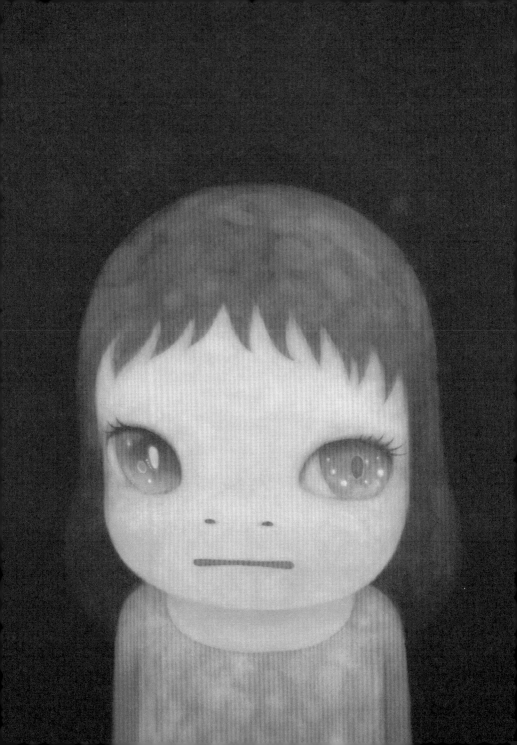

45

・2007年7月13日

有些東西是完全不會變的啊……

被拋棄的
阿波羅太空船
怎樣也無法接近

在小房間裡
曾經說過的話……

從好遠好遠的那天起
一直停止的
時鐘轉動起來了

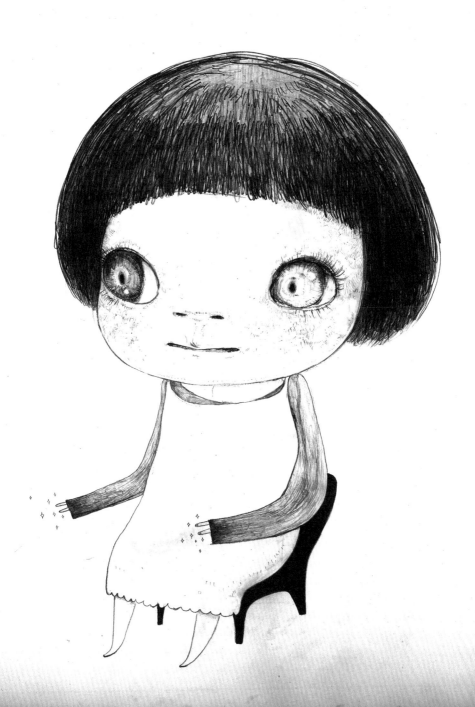

46

· 2 0 0 7 年 4 月 3 1 日

就是啊！　要看的是能不能超越
自我滿足的那種水準！

模稜兩可，FUCK 那些在溫吞吞的開水、
羊水裡自慰的傢伙！
抱著飢餓精神，
在險境求生存的傢伙們 GO AHEAD！

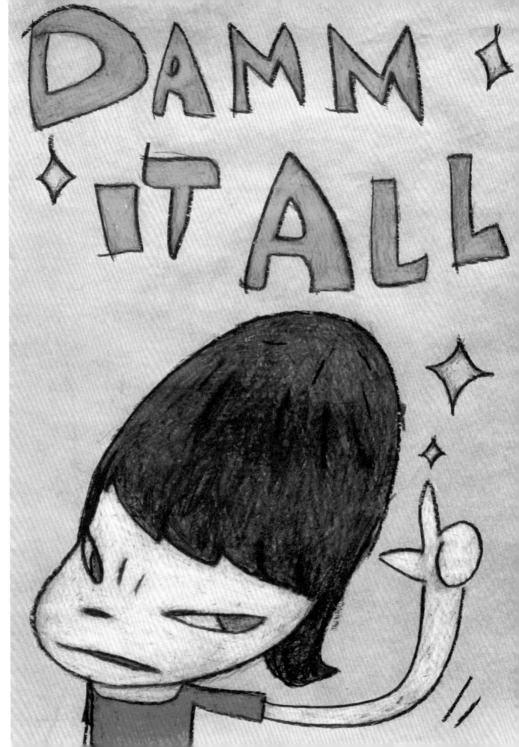

完成的捷徑想都別想！

欲速則不達！

抹掉，再畫，抹掉，再畫！

在生死關頭活下去吧！

別成為懶散世界的居民！

今天也要血肉模糊地迎接黎明！

47

我喜歡冬天。

或者說喜歡寒冷的季節。

鼻尖變得冷冰冰

我喜歡感覺刺刺的空氣。

穿上厚夾克，

戴上毛線帽，

我喜歡手插在口袋走路。

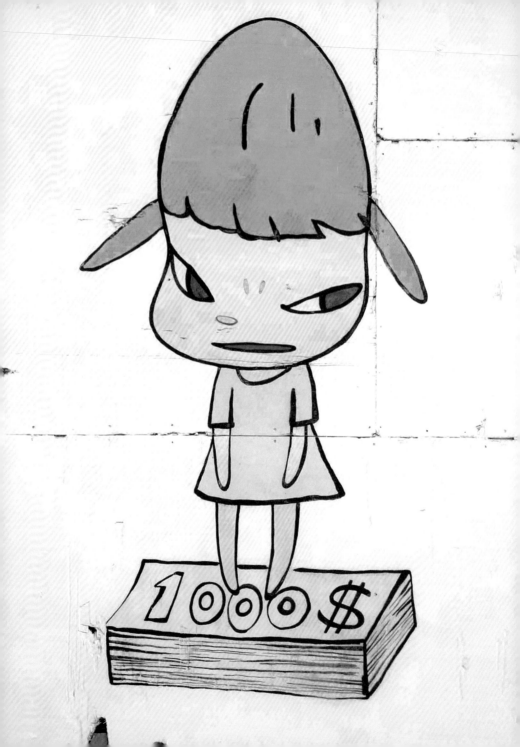

48

・2007年1月5日

圖畫要爆炸囉！

在這裡或哪裡都無所謂！

不變的歌曲播放著！
不變的粉彩筆
用削筆刀削尖了！
只有畫下去！

NOW AGAIN！

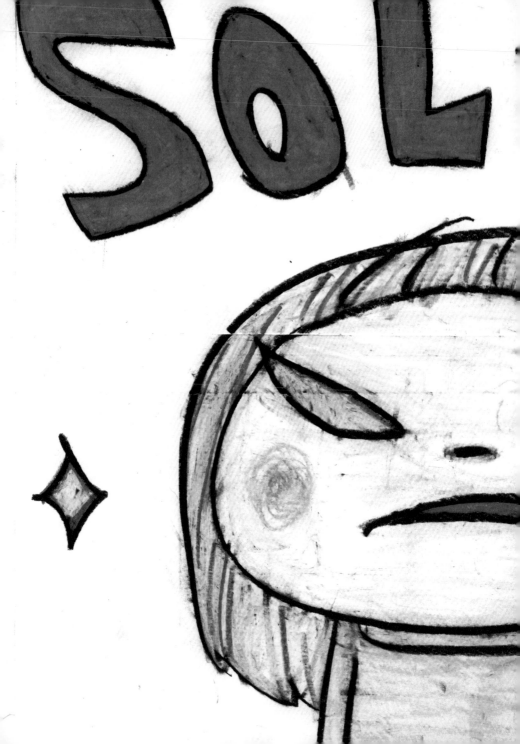

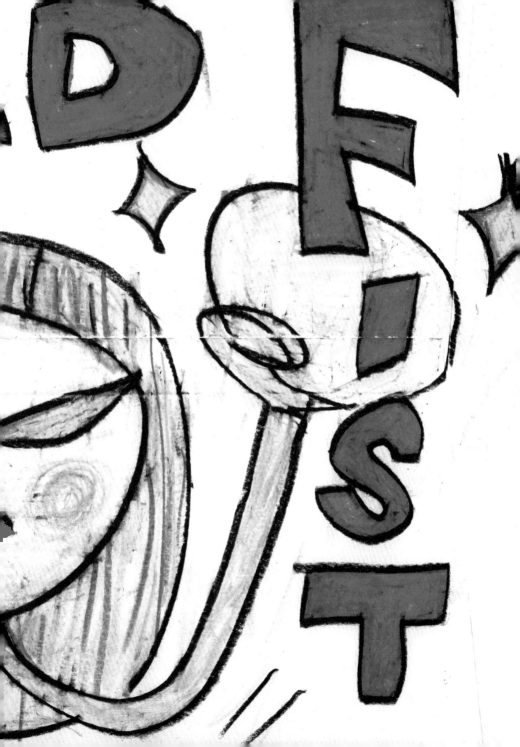

POSTSCRIPT

後記

從２００６年起３年的時間，
我幫筑摩書房的書訊雜誌《ちくま》畫封面。
說是畫，其實是把那陣子的畫作當成封面。
有時，感覺沒畫出好東西也會使用舊作。

在封面裡我也寫了文章。
體裁有點像差勁的新詩，
如今回頭讀起當時心中的情景赤裸裸地展現，
真的很難為情。

我從當中，選出比較不那麼難為情的，
也從當時的私人日記裡
挑出幾則，３年份的封面有３６張，為了方便結集成書，
又加上１２幅畫，就成為這本《ＮＡＲＡ ４８ ＧＩＲＬＳ》了。

《ＮＡＲＡ ４８ ＧＩＲＬＳ》的書名，
聽說是由筑摩書房負責與我聯繫的大山先生，
還有擔任美術設計的寄藤先生，
他們在開會中想出來的。
這是我自己絕對想不到的名稱，
我覺得很有趣也很喜歡。

以上種種，現在雖然講得既客觀又悠閒，
連載期間其實非常辛苦……讓我痛苦體認到，
自己對於有截稿期限的工作，真的很不在行，
但看見如此完成了一本書，
還是不由得會心跳加快……是嗎？　是嗎？　是吧！

２０１１年７月２９日

奈良美智

1959年，生於青森縣弘前市，在經濟高度成長的全盛時期長大，

高中畢業、在東京與愛知縣學習美術後，因為學費全免這個理由，

花了6年在德國杜塞爾多夫藝術學院渡過留學生活，

接下來的6年，在德國科隆持續創作，

2000年秋天，因為工作室將拆毀的契機而回到日本。

直到2005年為止，本來都在東京近郊進行創作，

因為土地便宜的理由而移居櫪木縣。

雖然2009年在紐約地鐵站塗鴉時

遭到警察逮捕而被關進拘留所，

卻仍然在2010年，因為對美國文化的貢獻

獲頒「紐約國際文化獎」，是首位得獎的日本人。

如今過著一邊創作一邊享受洗溫泉的日子。

一起來 好 004
奈良美智 48 女孩 NARA 48 GIRLS

作　者	奈良美智	出版單位	一起來出版／遠足文化事業股份有限公司
譯　者	褚炫初	發　行	遠足文化事業股份有限公司 www.bookrep.com.tw
特約編輯	王筱玲		23141 新北市新店區民權路 108-2 號 9 樓
責任編輯	林明月		電話｜02-22181417　傳真｜02-86671851
主　編	林子揚	法律顧問	華洋法律事務所　蘇文生律師
總編輯	陳旭華	美術設計	IF OFFICE
	steve@bookrep.com.tw	印　製	通南彩色印刷有限公司
社　長	郭重興		
發行人兼 出版總監	曾大福		

日文版工作人員
設　計　寄藤文平＋鈴木千佳子
協　力　小山登美夫 Gallery ／永野雅子／細川葉子／熊谷順

二版一刷　2021 年 3 月
定　價　600 元
有著作權·侵害必究（缺頁或破損請寄回更換）
特別聲明：有關本書中的言論內容，不代表本公司／出版集團之立場與意見，文責由作者自行承擔

國家圖書館出版品預行編目（CIP）資料
奈良美智 48 女孩｜奈良美智 著；褚炫初 譯｜二版．新北市：一起來出版，遠足文化事業股份有限公司，2021.03｜160 面；15×19.7 公分（好；4）譯自：Nara 48 girls｜ISBN 978-986-06230-1-7（精裝）｜1. 插畫 2. 畫冊｜947.45